퇴근 후, 손글씨

나만의 글씨로 나만의 시간을 담아보세요

퇴근 후, 손글씨

나만의 글씨로 나만의 시간을 담아보세요

손글씨갤러리 김희경

리얼북스

외할아버지는 결혼하는 아들, 딸들에게 귀한 문방사우를 선물하셨다. 가족 구성원들 중 누군가는 글씨를 쓰기를 바라는 마음이 담긴 선물이었다. 어린 시절의 나는 서예를 한다는 이유 하나로 외할아버지의 칭찬을 유난히 많이 받았다. 그렇게 칭찬이 힘이 되어 초등학생 때부터 고등학생이 되어서까지 붓을 놓아본 적이 없다. 서예 학과를 진학한 나는 할아버지의 자랑거리였고, 비록 지금은 곁에 계시지 않지만 외할아버지와 했던 약속을 지키기 위해 여전히 글을 쓰고 있다.

칭찬의 힘, 외할아버지의 그 칭찬 한마디가 내 인생의 획을 그었다. 해가 거듭하고 나이가 들수록 칭찬을 듣는 일이 줄어든다. 어른이 되어서 칭찬을 들었던 적이 언제였는지 기억나지도 않는다. 그래서 수업 중에 칭찬을 자주 하게 된다. 수업을 듣는 학생들을 잘 살펴보다가 느껴지는 작은 변화들도 놓치지 않고 칭찬한다. 작은 칭찬에도 힘을 내어 더 열심히 하는 학생들을 볼 때마다 어린 시절의 내 모습 같아서 더욱 글씨 쓰는 일을 놓을 수가 없다.

연남동 작업실 《초입》을 열고 오랜만에 수강생들이 찾아왔다. 몇 년 전 강남 작업실에서 강의를 들었던 한 학생이 그 당시 알려줬던 캘리그라피를 모두 보관한 파일을 가져

왔는데 몇 년이 지났음에도 지금과 큰 차이가 없는 것을 깨닫고 드디어 책을 쓸 수 있겠다는 확신이 들었다.

글씨는 일상적으로 계속 써오던 습관 같은 것이라 접근하기 좋은 취미이다. 하지만 막상 보여지는 것에 비해 더디게 늘기도 하고 해보니 생각만큼 예쁜 연출이 어렵기도 하니 금방 놓아버리는 취미가 되곤 한다. 사실 나는 타고난 악필 소유자다. 가끔은 나조차도 뭐라고 썼는지 모를 정도로 글씨를 대충 쓰는 편이지만 마음먹고 글씨를 쓰고자 하는 순간에는 신중하게 한 획씩 천천히 새로 배운 습관들을 떠올리며 글을 쓴다. 차근차근 꾸준히 쓰다 보면 나에게

글씨가 그랬던 것처럼 이 책을 선택한 사람들에게도 손글씨가 오랜 친구 같은 취미가 될 것이라는 확신이 있다. 프러스펜 하나만으로도 충분하다. 〈퇴근 후, 손글씨〉를 통해 나만의 예쁜 손글씨를 이제는 당신의 손끝에서 만나볼 수 있기를.

손끝캘리 김희경

Contents

LESSON 01,

손목 풀기

본격적으로 글씨를 쓰기 전에 준비해
야 할 마음가짐과 도구들을 알아봅니
다.

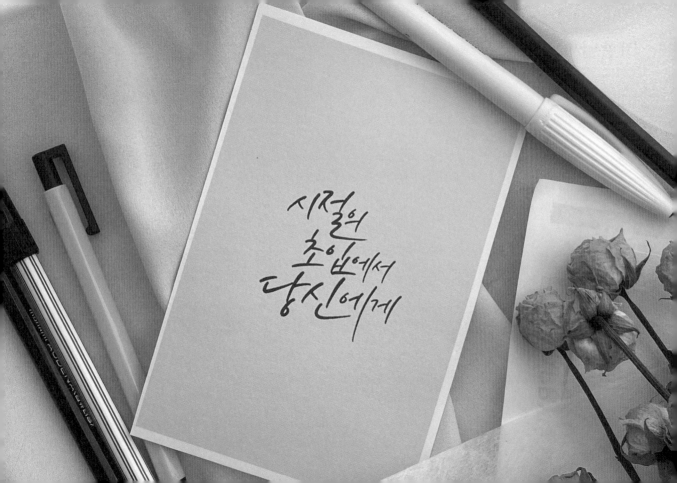

01 손글씨

다양한 도구들로 글씨를 쓰는 것을 캘리그라피 혹은 손글씨라고 합니다. 하지만 글씨를 쓰는 모든 것들이 손글씨가 될 순 없습니다. 단순히 글씨를 쓰는 것이 아닌, 표현하는 것이 중요합니다. 같은 문장, 같은 단어를 쓰더라도 어떤 도구로 어떤 스타일로 어디에 어떻게 쓰느냐에 따라 그 표현이 달라질 수 있습니다.

일반적인 메모의 목표가 "쓰다"에 있다면 예쁜 손글씨는 "쓰다" 앞에 늘 "어떻게"가 우선합니다. '내가 어떻게 하면 이 문장을 다른 사람과는 다르게 써볼 수 있을까?' 이런 고민의 시간이 필요합니다. 글씨를 빨리 쓰는 것뿐만 아니라 고민하여 나의 생각을 담아내는 것, 글씨를 쓰는 것보다 중요한 것은 내가 어떤 것을 쓸지 고민하고, 어디에 쓸지 생각하고, 어떤 도구로 쓸지 골라보고 다양한 스타일과 다양한 배치법을 구사해서 완성해나가는 이 모든 과정입니다. 결국 손글씨를 쓴다는 것은, 단순히 예쁜 글씨를 완성하는 것이 아닌 그 과정과 그 속에서의 의미를 찾아내는 것입니다.

신중하게 한 획씩 천천히, 이미 갖고 있던 습관은 그대로 두면서 손글씨를 쓰는 순간만큼은 새로 배운 습관들을 적용해보세요. 무언가를 바꾼다기보다 새로운 것을 하나 더 익혀본다고 생각해보세요. 이렇게 새로 습득한 것들이 습관화된다면 일상적으로 쓰는 글씨들도 어느덧 예쁘게 바뀌어 있을 것입니다.

결국 손글씨를 쓴다는 것은, 단순히 예쁜 글씨를 완성하는 것이 아닌 그 과정과 그 속에서의 의미를 찾아내는 것입니다.

02 글씨 잘 쓰는 방법

첫 번째는 천천히 쓰기입니다.

하나의 획들이 모여 한 글자가 완성됩니다. 적는 것에 급급해서 빨리 쓸 필요 없어요. 한 획씩 천천히 써야 글자가 어긋나거나 획이 삐뚤빼뚤하지 않습니다. 답답하다고 느껴지더라도 굉장히 중요한 부분입니다. 빨리 쓰는 것보다 가독성이 있도록 명확하게 쓰는 것이 중요합니다.

두 번째는 한 획씩 쓰기입니다.

글자의 획들을 이어서 쓰는 경우가 많은데, 2획으로 나눠서 써야 하는 글자를 1획으로 쓰면 가독성이 떨어질 수밖에 없습니다. 이 또한 천천히 쓰기의 연장선이라고 볼 수 있습니다.

세 번째는 글씨의 비율을 비슷하게 쓰기입니다.

자음은 자음끼리 모음은 모음끼리 비슷한 크기로 쓰는 것이 좋습니다. 어느 하나가 크거나 작으면 들쑥날쑥해 보이면서 가독성이 떨어질 수 있어요.

글씨는 습관입니다. 이미 오랫동안 글씨를 쓰며 길들여진 습관은 쉽게 고치기 어렵습니다. 하지만 오늘부터는 새로운 습관을 길들이는 시간을 가져보세요.

03 글씨 오래 쓰는 방법

"글씨 오래 쓰다 보면 질리지 않나요? 어떻게 하면 권태기 없이 오래 글씨를 쓸 수 있을까요?" 많은 사람이 자주 물어보는 질문입니다. 우선 글씨를 쓰기 위해선 소재가 필요합니다. 주로 좋아하는 노래나 시를 쓰기도 하고 메모해둔 내용을 적기도 합니다. 무엇보다 내가 좋아하는 것들을 써보세요. 좋아하는 것들을 쓰다 보면 나의 취향도 알 수 있습니다. 유행하는 게 아닌 좋아하는 것들을 쓰세요. 그것이 바로 글씨를 오래오래 쓰는 방법입니다.

다양한 도구를 써보는 것도 좋은 방법입니다. 다양한 도구들을 사용하면 글씨체가 많아 보입니다. 도구들은 저마다의 특징이 다 달라서 같은 스타일의 글씨를 쓰더라도 도구에 따라 느낌이 많이 바뀝니다. 그러니 다양한 도구를 사용해보세요.

다른 사람을 위해서 써보세요. 처음에는 내가 좋아하는 것들, 써보고 싶었던 것들을 담아보고 글씨에 자신감이 붙으면 다른 사람을 위해 글씨를 써보는 것도 좋은 방법입니다.

상대방이 원하는 글귀도 담아보고 또 좋은 기회가 있다면 글씨를 선물해보세요. 다양한 아이템을 만들어보는 것도 좋습니다. 무지로 된 제품들을 활용해보세요. 무지 아이템에 손글씨를 더하면 나만의 아이템이 될 수 있어요. 봉투, 엽서, 포스터 등 하나씩 만들면서 내가 할 수 있는 부분들을 확장하다 보면 어느새 할 줄 아는 것들이 많아집니다.

잘 안 써질 땐 과감하게 펜을 내려두세요. 글씨에는 감정이 투영됩니다. 안 써질 때 오래 붙잡고 스트레스를 받는 것 보다, 조금 쉬었다 쓰는 것도 하나의 방법입니다. 너무 급하게 완성해야겠다는 생각에 사로잡히거나 글씨를 안 쓰는 시간들을 불안해할 필요 없어요. 더 오래도록 좋은 취미로 남을 수 있도록 질리지 않는 방법을 알아야 합니다. 가장 마음에 드는 글씨를 눈에 보이는 곳에 붙이는 것도 좋아요. 보기만 해도 미소 짓게 되는. 그러면 어느 순간 다시 펜을 잡은 나 자신과 마주하게 됩니다. 그동안 의무감으로 억지로 오래 붙잡고만 있던 취미생활이었다면 이제는 즐겁게 오래 할 수 있는 즐기는 취미생활로 만들어보세요.

펜을 고르고 첫 번째 하는 일은 가장 복잡한 글자와 가장 단순한 글자를 써보는 것입니다. 그러면 글자를 어느 정도의 크기로 써야 하는지 가늠할 수 있어요. 복잡한 글자를 두꺼운 펜으로 작게 쓰면 글자가 뭉개지는 것처럼 각각의 도구는 저마다의 크기가 있습니다. 다양한 도구를 쓰기 전에 먼저 각 도구가 어떤 특징을 가졌는지 파악하는 시간이 굉장히 중요합니다. 많이 사용하는 도구들을 소개해볼게요.

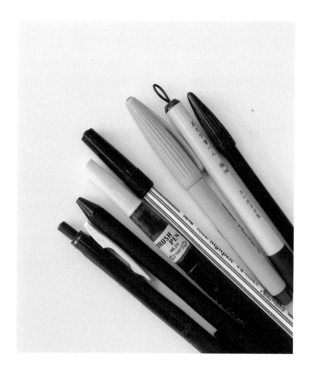

프러스펜

〈퇴근 후, 손글씨〉 책에 추천하는 펜으로 세밀한 표현이 가능하고 필기감이 부드럽습니다. 약간 연성의 펜이라 글씨를 쓸 때 눌러쓰면 미세한 두께 조절도 가능합니다.

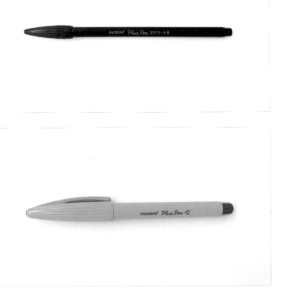

프러스펜S

프러스펜과 글씨를 쓰는 느낌은 동일하지만, 뚜껑에 클립이 있어 휴대가 용이 합니다. 무엇보다 기존의 프러스펜보다 바디의 두께감이 두꺼워 손가락의 피로도가 덜합니다. 또한 카트리지형 리필이 있어서 훨씬 경제적입니다.

0.5mm~0.7mm 볼펜

두께감은 없지만 깔끔하게 쓸 수 있습니다. 연습한 손글씨로 다이어리를 쓸 계획이 있다면 가장 추천하는 펜입니다.

사인펜

〈퇴근 후, 손글씨〉책에 추천하는 두 번째 펜입니다. 프러스펜보다 좀 더 큰 글씨를 써보고 싶다면 사인펜을 사용해보세요. 컴퓨터용 사인펜도 괜찮고 1.0 ~ 1.2mm 정도 두께의 펜도 좋습니다. 두께감이 두꺼워지다 보면 작은 글씨를 쓸 때 글씨가 뭉칠 수도 있으니 큰 글씨에 사용합니다.

스펀지 붓펜

붓모가 스펀지 타입으로 추천하는 펜은 '비모지 붓펜'입니다. 폭신한 느낌의 펜촉이 특징으로 부드럽게 써지지만 리필이 안 되고 쓰다 보면 붓펜이 쉽게 마모될 수 있다는 단점이 있습니다. 두께 조절이 가능하기 때문에 일반적인 펜보다는 크게 써야 하며 멋스러운 느낌을 낼 수 있습니다.

브러쉬 붓펜

붓모가 모(毛) 타입으로 추천하는 펜은 '쿠레타케 붓펜'입니다. 가는 획부터 두꺼운 획까지 표현이 가능합니다. 스펀지 타입 붓펜보다 다루기는 어렵지만, 더 세밀한 부분들을 표현할 수 있는 장점이 있습니다.

힘들면 잠시
쉬어가도
괜찮아요

05 글씨 유형 고르기

책 제목과 나의 이름을 적어보세요

선에는 직선과 곡선이 있습니다. 이 책에서는 두 가지의 글씨체를 배울 수 있어요. '곡선체'와 '직선체' 입니다. 그전에 어떤 글씨체를 먼저 배우면 좋을지 진단해 볼 수 있습니다. MBTI라는 검사가 있습니다. 4가지의 생활지표가 조합된 양식을 통해 16가지의 성격유형을 보여주는 지표입니다. 사람들의 성격유형처럼 글씨에도 유형이 있어요.

내 글씨가 어떤 유형에 가까운지 확인하고 어떤 글씨체를 먼저 써보면 좋을지 골라보세요. 글씨는 습관이기에 처음부터 바꾸기는 쉽지 않습니다. 나의 글씨체가 어떤 스타일에 가까운지 확인하고 비슷한 유형의 글씨체를 먼저 배우면서 하나씩 천천히 바꿔보세요.

YES or NO 체크리스트

	YES	NO
평소에 어른글씨같다는 소리를 많이듣는다	☐	☐
글씨체에 직선라인 비중이 높다	☐	☐
글씨를 크게 쓰는 편이다	☐	☐
글자를 또박또박 쓰는 편이다	☐	☐
내 글씨체에서 속도감이 느껴진다	☐	☐

YES의 비중이 높다면 직선체(p.44)를, NO의 비중이 높다면 곡선체(p.22)를 먼저 연습해보세요. 기존에 쓰던 글씨체와 정반대의 글씨체를 연습하는 것보다 좀 더 익숙한 글씨체를 더 발전시키고 본격적으로 써보는 것이 좋습니다. 내 글씨가 직선 스타일에 가깝다면 직선을, 곡선 스타일에 가깝다면 곡선체를 써보세요. 곡선체와 직선체 중 어떤 것을 골라야 할지 모르겠다면 두 스타일 중 써보고 싶었던 스타일을 먼저 시작하는 것도 좋습니다.

글씨는 오랫동안 써오던 것이기 때문에 누구나 할 수 있다고 생각하고 쉽게 혹은 빨리빨리 다음 단계로 넘어가거나 바로 문장부터 쓰는 사람들이 많습니다. 하지만 오랫동안 써왔기에 생각보다 변화를 주기도 어렵고, 보고 쓰기를 하면서 또는 응용 작업을 하면서부터 어려움에 봉착하는 일들이 많아집니다. 항상 단계별로 천천히 써야 한다는 것을 꼭 기억해두세요.

LESSON 02,

곡선체 만나보기

곡선체는 부드러운 느낌이 있는 귀여운 스타일의 글씨체입니다. 기본 획과 받침, 그리고 다양한 단어들을 연습하며 익혀보세요.

01 곡선체란

부드럽고 귀엽고 아기자기한 이미지를 떠올리게 하는 따뜻한 느낌의 글자입니다.
곡선의 획 느낌을 살려서 쓰는 글씨체로 글자를 넓게 쓰는 것이 특징입니다.
짧고 동글한 느낌을 떠올리며 써보세요.

있잖아, 나는 네가
진짜진짜좋아

곡선 스타일이라고 해서 과한 곡선을 표현할 필요는 없어요. 가로획은 은은한 미소를 짓는듯한 느낌으로 쓰고 세로획은 안쪽 곡선으로 써주세요.
'ㅇ'은 아주 동그란 모양으로 씁니다.

Q. 글씨의 라인을 맞춰서 써야 하나요?

A. 곡선으로 쓰더라도 기본 라인은 맞춰서 씁니다. 가로획은 은은한 미소 같은 느낌으로 써야 귀엽고 따뜻한 느낌으로 표현됩니다. 너무 반듯하거나 반대로 쓰면 무표정 혹은 딱딱한 느낌으로 보입니다. 세로획은 안쪽 곡선이 아닌 바깥쪽 곡선으로 쓰면 글씨를 누군가 뒤에서 쳐서 쓰러지는 것처럼 보일 수 있으니 이점을 기억하면서 써보세요.

03 ㄱ 에서 ㅎ 까지

ㄱ, ㅋ

ㄱ 에서 가운데 가로획을 추가하면 ㅋ 이 됩니다.

ㄴ, ㄷ, ㅌ

ㄴ 에서 맨 위의 가로획을 추가하면 ㄷ 이 되고, 사이
획을 추가하면 ㅌ 이 됩니다.
ㅌ 의 모양은 두 가지로 같이 쓸 수 있습니다.

ㄹ

ㄹ 은 윗부분과 아랫부분의 크기가 동일하면 좋습니다.
곡선 느낌으로 부드럽게 써주세요.

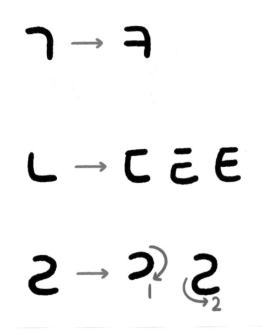

ㅁ, ㅂ, ㅍ

ㅁ 에서 위로 획을 올리면 ㅂ, 옆으로 넓히면 ㅍ 이 됩니다. 한 번에 한 획으로 쓰는 것이 아니라 나눠서 써주세요. ㅂ의 경우 부드러운 곡선으로 꺾어주세요.

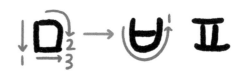

ㅅ, ㅈ, ㅊ

ㅅ 에서 위의 획을 추가하면 ㅈ, 하나 더 추가하면 ㅊ 이 됩니다. ㅊ의 첫 획은 가로획으로 써주세요.

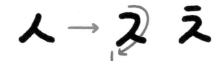

ㅇ, ㅎ

ㅇ 에서 획을 추가하면 ㅎ 이 됩니다. ㅊ 과 마찬가지로 첫 획을 가로획으로 써주세요.

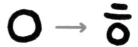

04 ㅏ 부터 ㅗ 까지

모음도 곡선 라인으로 써주세요. 우측에 들어오는 모음은 안쪽으로 들어오는 곡선 느낌으로
씁니다. 과한 곡선으로 쓸 필요 없이 직선보다 적당히 굴리는 정도로 써주세요.
하단에 들어오는 모음도 과한 곡선이 아닌 은은한 미소를 주는 듯한 느낌의 곡선으로 씁니다.

<따라쓰기>

ㄱ ㄴ ㄷ ㄹ ㅁ ㅂ ㅅ ㅇ ㅈ ㅊ ㅋ ㄷ ㅌ ㅍ ㅎ

ㄱ ㄴ ㄷ ㄹ ㅁ ㅂ ㅅ ㅇ ㅈ ㅊ ㅋ ㄷ ㅌ ㅍ ㅎ

ㅏ ㅑ ㅓ ㅕ ㅗ ㅛ ㅜ ㅠ ㅡ ㅣ ㅔ ㅐ

ㅚ ㅟ ㅖ ㅒ ㅝ ㅘ

05 글자 써보기

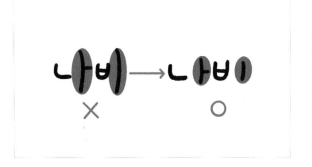

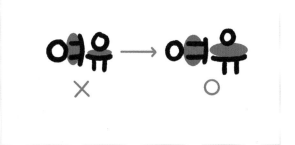

글씨를 연습할 때는 ㄱ, ㄴ, ㄷ, ㄹ 낱개의 단어로 연습하는 것보단 모음과의 조합으로 연습을 하는 것이 좋습니다. 어떤 모음을 쓰느냐에 따라 자음의 모양새가 바뀔 수 있으니 이점을 잘 파악하면서 연습해보세요. 곡선 글씨의 경우 모음은 너무 길지 않게 쓰는 것이 포인트입니다. 짧고 둥그런 이미지를 떠올리며 써보세요.

자음과 모음 사이의 공간을 여유 있게 써주면 일반적인 곡선보다 더 귀여워 보입니다.

가 나 다 라 마 바 사 아 자 차 카 타 파 하

거 너 더 러 머 버 서 어 저 처 커 터 퍼 허

기 니 디 리 미 비 시 이 지 치 키 티 피 히

갸 냐 댜 랴 먀 뱌 샤 야 쟈 챠 캬 탸 퍄 햐

겨 녀 뎌 려 며 벼 셔 여 져 쳐 켜 텨 펴 혀

게 네 데 레 메 베 세 에 제 체 케 테 페 헤

개 내 대 래 매 배 새 애 재 채 캐 태 패 해

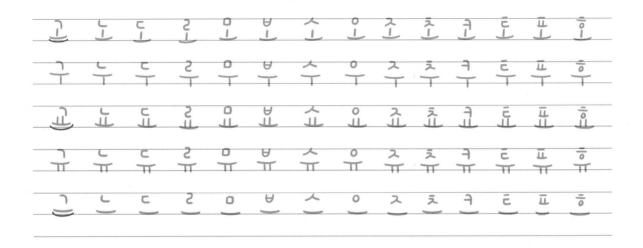

가구 고기 구두 기타 가루 기도 고모 거미 가시 나무

나이 나사 노래 나비 노크 나라 노크 뉴스 누나 두유

두부 다시 더하기 두더지 라디오 러브 모자 무요 오이

우기 머스타드 바다 버스 비교 비누 보호 부추 바구니

바나나 사자 소리 시소 서로 사과 수도 샴푸 소수 아기

여유 오이 우유 이모 우리 아파트 어머니 아버지 자유

주소 지도 자리 주스 자두 주차 치즈 치유 차표 초보 차비

초과 카드 코트 쿠키 키위 카페 커피 코코아 카메라 타조

트리 투과 투시 두수 파도 표시 포도 피자 포크 파마 피로

피아노 호수 하마 하루 호두 휴지 하나 허리 오미 효도

06 주의할 점

하단 모음이 연속으로 나오는 경우

하단 모음이 있는 글자가 연속으로 나오는 경우 자음의
위치가 중요합니다. 앞의 글자와 너무 붙지 않게 떨어
트려 주세요. 너무 붙으면 모음이 다소 짧아지고 답답
해 보일 수 있으니 모음의 위치를 주의하며 씁니다.

받침 있는 단어 쓰기

자음과 모음 선상을 비슷하게 맞추고 모음 아래에 받침
을 넣어주세요.

받침 있는 단어의 모음 길이

모음이 너무 길어지면 글씨가 길쭉해 보이고 모음이 자
음보다 짧으면 가분수처럼 보일 수 있습니다.

받침 쓸 때 주의할 점

받침의 위치와 크기도 중요합니다. 받침은 너무 커지지 않게 써주세요. 받침이 중앙에 오면 아슬아슬해 보일 수 있으니 받침의 위치를 주의하면서 써주세요.

받침 글자 쓸 때 주의할 점 - 하단 모음

자음의 시작점에 맞춰서 받침이 시작되도록 써주세요. 받침을 모음의 시작점부터 쓰게 되면 글씨가 다소 무거운 느낌으로 보이니 주의해주세요.

쌍자음 쓸 때 주의할 점

쌍자음의 경우 같은 크기의 글자를 두 번 반복해서 써준다고 생각하세요. 앞의 글자가 작아지거나 커지지 않게 주의합니다.

겹받침 쓸 때 주의할 점

우측 모음 밑에 들어오는 겹받침의 경우 모음 획을 기준으로 한쪽에 한 글자씩 넣어준다 생각하면서 써주세요. 하단모음 밑에 들어오는 겹받침의 경우 글자를 중심으로 한 글자씩 씁니다.

복잡한 모음 쓸 때 주의할 점

우측 모음이나 하단모음이 같이 들어오는 글자는 다른 글자들보다 획이 많으니 공간이 너무 붙지 않게 써주어야 합니다.

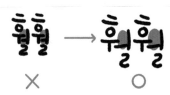

전체적인 라인에 대한 감을 익히는 것이 중요합니다.
연필, 프러스펜, 볼펜으로 따라 써보세요.

가족 거북이 낙타 독수리 목도리 복숭아 수박 악어 옥수수

축구 트럭 눈물 눈사람 리본 만두 문어 반지 손가락

우산 기린 자전거 친구 믿음 닫다 듣기 숟가락 받침

신발 선물 달 풀 불 비둘기 칫솔 별 갈비 동물 연필

한글 김치 감자 소금 겁지 남자 컴퓨터 곰돌이 봄 솜사탕

곱하기 포도즙 닭꼐풀 찹쌀 갑스터 밥솥 냄풀 도넛 옷 붓 그릇

빗자루 찻집 숫자 병아리 사탕 병 고양이 공룡 강아지 영원

빵 상가 냉장 성격 영수증 낫 낮잠 빛 돋단배 물놀이 내놓다

꽃 낯익다 부엌 들녘 밭 가마솥 집신 끝 날개 겉옷 걸정이

같이 갇다 잎 덮다 나뭇잎 늪 높다 숲 덮개 그렇다 놓다 낳다

까 따 빠 싸 짜 꺼 떠 뻐 써 쩌 끼 띠 삐 씨 찌

껴 뗘 뼈 쎠 쪄 께 떼 뻬 쎄 쩨 깨 때 빼 쌔 째

까 따 빠 싸 짜 꺼 떠 뻐 써 쩌 끼 띠 삐 씨 찌

껴 뗘 뼈 쎠 쪄 께 떼 뻬 쎄 쩨 깨 때 빼 쌔 째

굵다 삶 옮 젊다 넓다 넓이 얇다 여덟 짧다 굶다

굶다 까닭 닭 맑다 밝다 흙 읽다 넋 값 삯 겪다 낚시

닦다 떡볶이 묶다 밖 볶다 묶음 섞다 있다 샀다 탔다

<복잡한 모음 따라쓰기>

궤도 소프트웨어 스웨덴 웹페이지 기획 괴물 뇌 된장찌개

왼쪽 쉽다 추위 지휘자 귀신 귀하다 괜찮다 횃불 완쾌

안돼 왔다 됐다 박물관 계획 훨훨 활활 광활 궁궐

궤도 소프트웨어 스웨덴 웹페이지 기획 괴물 뇌 된장찌개

왼쪽 쉽다 추위 지휘자 귀신 귀하다 괜찮다 횃불 완쾌

안돼 왔다 됐다 박물관 계획 훨훨 활활 광활 궁궐

궤도 소프트웨어 스웨덴 웹페이지 기획 괴물 뇌 된장찌개

왼쪽 쉽다 추위 지휘자 귀신 귀하다 괜찮다 횃불 완쾌

안돼 왔다 됐다 박물관 계획 훨훨 활활 광활 궁궐

LESSON 03,

직선체 만나보기

직선체는 각진 느낌의 세련된 스타일
의 글씨체입니다. 기본 획과 받침, 그
리고 다양한 단어들을 연습하며 익혀
보세요.

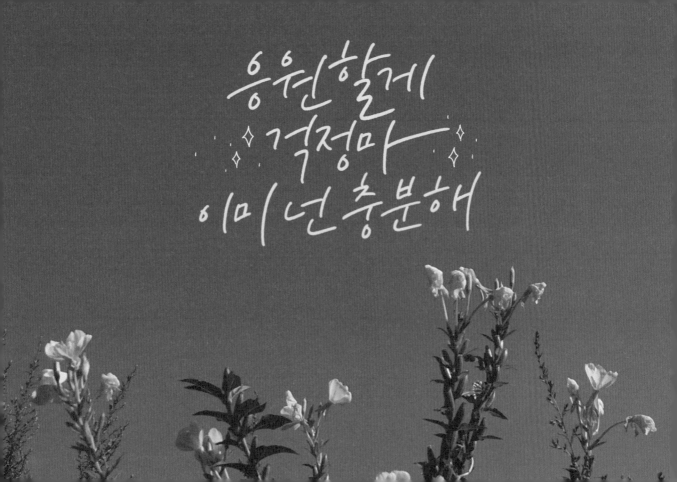

01 직선체란

시원한 속도감이 느껴지는 세련된 이미지를 떠올리게 하는 스타일의 글자입니다.
직선의 획 느낌을 살려서 쓰는 글씨체로 각도에 유의하며 쓰는 것이 특징입니다.
충분한 따라쓰기를 통해 각도에 대한 감을 잘 익히면서 써보세요.

있잖아, 나는 네가
진짜진짜좋아

가로획은 우상향의 각도로 쓰고 세로획은 대각선의 각도로 씁니다. 직선체는 각도에 대한 감을 익히는 것이 매우 중요합니다.

'ㅇ'은 대각선 모양으로 동그라미를 길쭉하게 그려주세요.

Q. 글씨의 각도를 맞춰서 써야 하나요?

A. 가로획과 세로획을 직선으로 반듯하게 쓰면 속도감이 느껴지지 않고 옛날 글씨체 느낌이 날 수 있어요. 가로획을 우상향, 세로획을 대각선으로 쓰게 되면 앞으로 나아가는 듯한 속도감이 느껴집니다. 여기서 가로획만 우상향, 세로획이 일직선이면 글씨가 앞으로 넘어지는 것처럼 보이고 세로획만 대각선, 가로획이 일직선이면 글씨가 뒤로 쓰러지는 것처럼 보일 수 있으니 가로세로 각도를 맞춰서 써야 합니다.

03 ㄱ 에서 ㅎ 까지

연관성이 있는 글자끼리 묶어서 따라쓰기를 하면 좋습니다.

ㄱ, ㅋ

ㄱ 에서 가운데 가로획을 추가하면 ㅋ이 됩니다. 가로
획은 우상향으로 평행하게 올리고 세로획은 대각선으
로 내려주세요.

ㄴ, ㄷ, ㅌ

ㄴ 에서 세로획은 대각선, 가로획은 우상향으로 올려
주세요, 가로획을 하나 추가하면 ㄷ 이 되고, 사이 획을
추가하면 ㅌ 이 됩니다.
ㅌ 의 모양은 두 가지로 같이 쓸 수 있습니다.

ㄹ

ㄹ 은 지그재그 형태를 띠고 있습니다. 획의 시작점에
가상의 선이 있다고 생각하면서 지그재그로 천천히 씁
니다. 각 층의 공간이 너무 붙지 않도록 써주세요. 2획
혹은 3획에 나눠서 쓰는 것이 좋습니다.

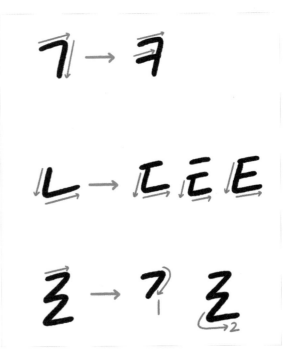

ㅁ 에서 위로 획을 올리면 ㅂ, 옆으로 넓히면 ㅍ 이 됩
니다. 한 번에 한 획으로 쓰는 것 보다 나눠서 쓰는 것
이 좋습니다. 세로획은 대각선 방향으로 서로 평행하게
내려주고 가로획은 우상향으로 평행하게 써주세요.

ㅅ 에서 위의 획을 추가하면 ㅈ, 하나 더 추가하면 ㅊ
이 됩니다. ㅊ 의 첫 획은 대각선으로 써주세요.

ㅇ 은 동그란 원이 아닌 약간 대각선 방향의 타원으로
씁니다. ㅇ 에서 획을 추가하면 ㅎ 이 됩니다. ㅎ 의 첫
획은 ㅊ 과 마찬가지로 대각선 방향 세로획으로 써주세
요.

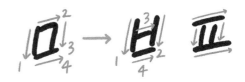

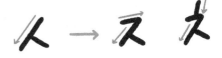

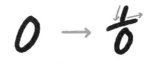

04 ㅏ 부터 ㅗ 까지

모음도 직선 라인으로 써주세요. 가로획은 우상향, 세로획은 대각선으로 씁니다.
직선으로 반듯하게 쓰면 속도감이 느껴지지 않으니 각도를 맞춰서 써주세요.
모음은 자음보다는 큰 느낌으로 쓰는 것이 좋습니다.

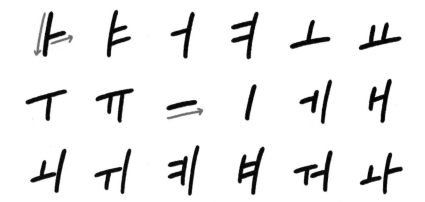

<따라쓰기>

ㄱ ㄴ ㄷ ㄹ ㅁ ㅂ ㅅ ㅇ ㅈ ㅊ ㅋ ㄷ ㅌ ㅍ ㅎ

ㄱ ㄴ ㄷ ㄹ ㅁ ㅂ ㅅ ㅇ ㅈ ㅊ ㅋ ㄷ ㅌ ㅍ ㅎ

ㅏ ㅑ ㅓ ㅕ ㅗ ㅛ ㅜ ㅠ ㅡ ㅣ ㅔ ㅐ

ㅚ ㅟ ㅖ ㅒ ㅓ ㅘ

05 글자 써보기

글씨를 연습할 때는 ㄱ, ㄴ, ㄷ, ㄹ 낱개로 연습하는 것보단 모음과의 조합으로 연습을 하는 것이 좋습니다. 어떤 모음을 쓰느냐에 따라 자음의 모양새가 바뀔 수 있으니 이점을 잘 파악하면서 연습해보세요.
삼각형 모양을 연상하면서 글씨를 써보세요. 정삼각형의 모양이 만들어질 수 있도록 씁니다. 직각삼각형 모양은 밑으로 잡아당기는 것처럼 보이기 때문에 모음이 더 위에서 시작해서 더 길게 끝나도록 써주세요.

모음이 짧으면 가분수처럼 보여서 직선체의 세련된 느낌보다는 귀여운 느낌으로 보일 수 있습니다.

가 나 다 라 마 바 사 아 자 차 카 타 파 하

거 너 더 러 머 버 서 어 저 처 커 터 퍼 허

기 니 디 리 미 비 시 이 지 치 키 티 피 히

갸 냐 댜 랴 먀 뱌 샤 야 쟈 챠 캬 탸 퍄 햐

겨 녀 뎌 려 며 벼 셔 여 져 쳐 켜 텨 펴 혀

게 네 데 레 메 베 세 에 제 체 케 테 페 헤

개 내 대 래 매 배 새 애 재 채 캐 태 패 해

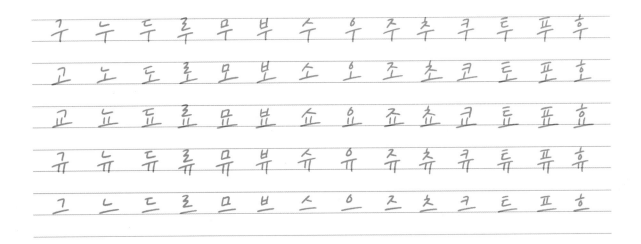

구 누 두 루 무 부 수 우 주 추 쿠 투 푸 후

고 노 도 로 모 보 소 오 조 초 코 토 포 호

교 뇨 됴 료 묘 뵤 쇼 요 죠 쵸 쿄 툐 표 효

규 뉴 듀 류 뮤 뷰 슈 유 쥬 츄 큐 튜 퓨 휴

그 느 드 르 므 브 스 으 즈 츠 크 트 프 흐

퇴근 후, 손글씨 {LESSON 03. 직선체 만나보기}

가구 고기 구두 기타 가루 기도 고모 거미 가시 나무 나사 노래

나비 노크 나라 노크 뉴스 누나 나이 두유 두부 다시 더하기 두더지

라디오 러브 모자 무료 모이 무기 머스타드 바다 버스 비교 비누

보호 부추 바구니 바나나 사자 소리 시소 서로 사과 수도 샤프 소수

아기 여유 오이 우유 이모 우리 어머니 아버지 아파트 자유 주소

지도 자리 주스 자두 주차 치즈 치료 차표 초보 차비 초과

카드 코트 쿠키 키위 카페 커피 코코아 카메라 타조 트리 투과

투시 투수 파도 표시 포도 피자 포크 파마 피로 피아노

호수 하마 하루 호두 휴지 하나 허리 호미 효도

06 주의할 점

하단 모음이 연속으로 나오는 경우

하단 모음이 있는 글자가 연속으로 나오는 경우엔 자음의 위치가 중요합니다. 앞의 글자와 너무 붙지 않게 떨어트려 주세요. 너무 붙으면 모음이 다소 짧아지고 답답해 보일 수 있으니 모음의 위치를 주의하며 씁니다.

자음과 모음의 간격 만들기

자음과 모음의 사이에 여유가 없으면 글자가 길쭉해 보이기도 하고 문장을 썼을 때 가독성이 떨어집니다. 특히 ㅓ, ㅔ, ㅗ 은 안쪽으로 가로획이 들어가며 간격을 잡기 쉽지만 ㅏ, ㅣ, ㅜ, ㅡ은 간격을 잡기 어려울 수 있습니다. 따라쓰기를 꾸준히 하면서 간격에 대한 감을 익혀보세요. 가상의 획을 하나 넣어준다는 느낌으로 간격을 염두에 두며 씁니다.

받침 있는 단어 쓰기

자음과 모음 선상을 비슷하게 맞추고 모음 아래에 받침을 넣어주세요.

받침 있는 단어의 모음 길이

모음이 너무 길어지면 글씨가 길쭉해 보이고 모음이 자음보다 짧으면 가분수처럼 보일 수 있습니다.

받침 쏠 때 주의할 점

받침의 위치와 크기도 중요합니다. 받침이 너무 커지지 않게 써주세요. 받침이 중앙에 오면 아슬아슬해 보일 수 있으니 위치를 주의하면서 써주세요.

ㅇ 이 있는 단어 쓸 때 주의할 점

ㅇ 은 다른 자음들에 비해서 작은 글자이므로 모음을
좀 길게 써주세요.

받침 글자 쓸 때 주의할 점 - 하단 모음

자음의 시작점에 맞춰서 받침이 시작되도록 써주세요.
받침을 모음의 시작점부터 쓰게 되면 글씨가 다소 무거
운 느낌으로 보이니 주의해주세요.

쌍자음 쓸 때 주의할 점

쌍자음은 같은 크기의 글자를 두 번 반복해서 쓴다 생
각하면 됩니다. 앞의 글자가 작아지거나 커지지 않게
써주세요.

겹받침 쓸 때 주의할 점

우측 모음 밑에 들어오는 겹받침은 모음획을 기준으로 한쪽에 한 글자씩 넣어준다 생각하면서 써주세요. 하단 모음 아래에 들어오는 겹받침은 글자를 중심으로 한 글자씩 씁니다.

복잡한 모음 쓸 때 주의할 점

우측 모음과 하단모음이 같이 들어오는 글자는 다른 글자들보다 각도도 잘 지키고 공간도 너무 붙지 않게 써주세요.

Q. 직선체의 각도를 맞추는 방법

A. 직선체는 각도가 중요합니다. 글씨가 삐뚤빼뚤해
보인다면 각도가 안 맞는 부분이 있는 것입니다. 그
래서 글씨를 쓸 때 기본획이 다 담긴 '의'를 우상향
대각선에 맞춰서 써놓고 의식하면서 글씨를 쓰는 것
도 방법입니다. 제일 좋은 방법은 글씨를 쓰고 색이
다른 펜으로 연장선을 그려서 어떤 글자의 각도가
안 맞는지 체크하면서 정확하게 쓰는 것입니다.

<받침 있는 단어 따라쓰기>

전체적인 라인에 대한 감을 익히는 것이 중요합니다.
연필, 프러스펜, 볼펜으로 따라 써보세요.

가족 거북이 낙타 독수리 목도리 복숭아 수박 악어 옥수수 축구

트럭 눈물 눈사람 리본 만두 문어 반지 손가락 우산 기린 자전거

친구 믿음 닫다 듣기 숟가락 받침 신발 선물 달 풀 불 비둘기

칫솔 별 갈비 동굴 연필 한글 김치 감자 소금 겁지 남자 컴퓨터

곰돌이 봄 솜사탕 곱하기 포도즙 답례품 찹쌀 랍스터 밥솥 납품 도넛

옷 붓 그릇 빗자루 찻집 숫자 병아리 사탕 병 고양이 공룡 강아지 영원

빵 상가 낭만 성격 영수증 낮 낮잠 빛 돛단배 윷놀이 내쫓다

꽃 낯익다 부엌 들녘 밭 가마솥 짚신 끝 날개 걸옷 걸절이

같이 길다 잎 덮다 나뭇잎 늪 높다 숲 덮개 그렇다 놓다 낳다

가족 거북이 낙타 독수리 목도리 복숭아 수박 악어 옥수수 축구

트럭 눈물 눈사람 리본 만두 문어 반지 손가락 우산 기린 자전거

친구 믿음 닫다 듣기 숟가락 받침 신발 선물 달 풀 불 비둘기

칫솔 별 갈비 동굴 연필 한글 김치 감자 소금 검지 남자 컴퓨터

곰돌이 봄 솜사탕 곱하기 포도즙 답례품 찹쌀 랍스터 밥솥 납품 도넛

옷 붓 그릇 빗자루 찻집 숫자 병아리 사탕 병 고양이 공룡 강아지 영원

빵 상가 낭만 성격 영수증 낮 낮잠 빛 돛단배 윷놀이 내쫓다

꽃 낳았다 부엌 들녘 밭 가마솥 짚신 끝 날개 걸옷 걸절이

같이 길다 잎 덮다 나뭇잎 늪 놓다 숲 덮개 그렇다 놓다 낳다

<쌍자음, 겹받침 단어 따라쓰기>

까 따 빠 싸 짜　꺼 떠 뻐 써 쩌　끼 띠 삐 씨 찌

껴 뗘 뼈 쎠 쪄　께 떼 뻬 쎄 쩨　깨 때 빼 쌔 째

까 따 빠 싸 짜　꺼 떠 뻐 써 쩌　끼 띠 삐 씨 찌

껴 뗘 뼈 쎠 쪄　께 떼 뻬 쎄 쩨　깨 때 빼 쌔 째

굶다 삶 앎 젊다 넓다 넓이 얇다 여덟 짧다 긁다 긁다

까닭 닭 맑다 밝다 흙 읽다 넋 몫 삯 겪다 낚시 닦다

떡볶이 묶다 밖 볶다 묶음 섞다 있다 샀다 탔다

<복잡한 모음 따라쓰기>

궤도 소프트웨어 스웨덴 웹페이지 기회 괴물 뇌 된장찌개

왼쪽 쉽다 추위 지휘자 귀신 귀하다 괜찮다 횃불 완쾌

안돼 왔다 됐다 박물관 계획 훨훨 활활 갈효 궁궐

궤도 소프트웨어 스웨덴 웹페이지 기회 괴물 뇌 된장찌개

왼쪽 쉽다 추위 지휘자 귀신 귀하다 괜찮다 횃불 완쾌

안돼 왔다 됐다 박물관 계획 훨훨 활활 갈효 궁궐

궤도 소프트웨어 스웨덴 웹페이지 기회 괴물 뇌 된장찌개

왼쪽 쉽다 추위 지휘자 귀신 귀하다 괜찮다 횃불 완쾌

안돼 왔다 됐다 박물관 계획 훨훨 활활 갈효 궁궐

궤도 소프트웨어 스웨덴 웹페이지 기회 괴물 뇌 된장찌개

왼쪽 쉽다 추위 지휘자 귀신 귀하다 괜찮다 횃불 완쾌

안돼 왔다 됐다 박물관 계획 훨훨 활활 괄호 궁궐

궤도 소프트웨어 스웨덴 웹페이지 기회 괴물 뇌 된장찌개

왼쪽 쉽다 추위 지휘자 귀신 귀하다 괜찮다 횃불 완쾌

안돼 왔다 됐다 박물관 계획 훨훨 활활 괄호 궁궐

궤도 소프트웨어 스웨덴 웹페이지 기회 괴물 뇌 된장찌개

왼쪽 쉽다 추위 지휘자 귀신 귀하다 괜찮다 횃불 완쾌

안돼 왔다 됐다 박물관 계획 훨훨 활활 괄호 궁궐

LESSON 04,

문장 써보기

이제 긴 문장을 써보고 긴 문장을 쓸 때 알아두면 좋을 배치법을 익혀봅니다. 다양한 배치법은 나만의 개성을 표현하는 방법입니다. 충분히 따라 써본 후 보고쓰기를 통해 익혀보세요.

안아주세요
꼬-옥♥
안아주세요
그 힘이
날 살려요

손끝캘리그라피

01 한 줄 문장 연습하기

글씨에는 높낮이가 있습니다. 모음이 우측에 오는지, 하단에 오는지 혹은 받침이 있는가 없는가에 따라 글씨의 키가 달라집니다. 대부분 밑줄이 있는 노트에 글씨를 쓰던 습관 탓에 줄에 맞춰서 똑같은 크기로 글씨를 쓰려고 합니다.

글자를 모두 똑같은 크기로 쓰면 획이 많아 복잡한 글자들의 경우 공간이 뭉쳐 가독성이 떨어지게 됩니다. 키가 큰 글자의 중앙에 작은 글자들을 배치해주세요.

받침이 있다고 해서 무조건 키가 큰 글자는 아니니 글자를 써보고 키가 큰 글자인지 작은 글자인지 확인해보는 것이 제일 좋습니다.

키가 큰 글자를 기준으로 작은 글자를 아래에 배치하면 두 번째 줄과 간격이 너무 붙고, 키가 큰 글자 기준으로 작은 글자를 위쪽에 배치하면 밑으로 문장을 길게 쓸 때 두 번째 줄과의 간격이 너무 멀어집니다. 키가 큰 글자의 중앙에 작은 글자를 배치해주세요.

고백할게요 → 고백할게요

Q. 글씨의 높이가 오르락내리락한다면?

A. 내가 쓴 글씨의 높이를 한번 확인해주세요. 키가 큰
글자 사이로 작은 글자들이 배치되어있는지, 글자가
올라가거나 내려가지는 않았는지 체크합니다. 보통
은 오른쪽으로 갈수록 올라가거나 내려가는 경우가
많습니다. 글자에는 키가 존재한다는 것을 잘 기억하
고 내가 쓴 글자를 분석하는 것이 중요합니다.

감사해	고맙습니다	고생했어요	잘할게요
고마워	반갑습니다	메리크리스마스	노력할게요
사랑해	덕분입니다	해피뉴이어	오늘더기쁨
좋아해	축하해요	생일축하해	내일더행복
응원합니다	힘내세요	복받으세요	귀여운걸
퇴근합니다	함께해요	꽃길만걸어요	그대이길
출근합니다	수고했어요	참잘했어요	난할수있어
고마운당신	매일그대와	노력할게요	설레는하루
오늘은밝음	언제나사랑해	오직그대만	기분좋은날

언제나 사랑해	늘 네 편이야	즐겁게 시작
오래 함께해	내게 기대	알차게 마무리
좋은 꿈꿔요	안아줄게요	잘자 굿나잇
참 좋은 그대	꿈을 위해	안녕, 굿모닝
활짝 웃어요	환하게 웃어	많이 좋아해

<직선체 따라쓰기>

감사해	고맙습니다	고생했어요	잘 할게요
고마워	반갑습니다	메리크리스마스	노력할게요
사랑해	덕분입니다	해피 뉴이어	오늘 더 기쁨
좋아해	축하해요	생일축하해	내일 더 행복
응원합니다	힘내세요	복 받으세요	귀여운걸
퇴근합니다	함께해요	꽃길만 걸어요	난 할수있어
출근합니다	수고했어요	그대이길	설레는 하루
고마운 당신	참잘했어요	노력할게요	매일 그대와

오늘은 밝음	오직 그대만	기분 좋은 날
언제나 사랑해	늘 네 편이야	즐겁게 시작
오래 함께해	내게 기대	알차게 마무리
좋은 꿈 꿔요	안아 줄게요	잘자, 굿나잇
참 좋은 그대	꿈을 위해	안녕, 굿모닝
활짝 웃어요	환하게 웃어요	많이 좋아해

감사해 고맙습니다 고생했어요

고마워 반갑습니다 메리크리스마스

사랑해 덕분입니다 해피뉴이어

좋아해 축하해요 생일축하해

응원합니다 힘내세요 복받으세요

퇴근합니다 함께해요 꽃길만걸어요

잘할게요　　출근합니다　　오직그대만

노력할게요　　고마운당신　　난할수있어

오늘더기쁨　　오늘은밝음　　설레는하루

내일더행복　　수고했어요　　기분좋은날

귀여운걸　　매일그대와　　즐겁게시작

그대이길　언제나사랑해　늘네편이야

오래함께해　　꿈을위해　　순간을소중히

내게기대　　환하게웃어　　진짜자진짜

알차게마무리　　즐겁게시작　　예쁜하루

좋은꿈꿔요　　안녕굿모닝　　보고싶어

참좋은그대　　많이좋아해　　안아줘요

활짝웃어요　　고백할게요　　마음을담아

<연습하기>

<사인펜으로 직선체 따라쓰기>

감사해 고맙습니다 고생했어요

고마워 반갑습니다 메리크리스마스

사랑해 덕분입니다 해피뉴이어

좋아해 축하해요 생일축하해

응원합니다 힘내세요 복받으세요

퇴근합니다 함께해요 꽃길만걸어요

잘할게요　　출근합니다　오직 그대만

노력할게요　고마운당신　난할수있어

오늘더기쁨　오늘은 밝음　설레는하루

내일더행복　수고했어요　기분좋은날

귀여운걸　　매일그대와　즐겁게시작

그대이길　언제나사랑해　늘네편이야

오래함께해 꿈을위해 순간을소중히

내게기대 환하게웃어 진짜진짜

알차게마무리 즐겁게시작 예쁜하루

좋은꿈꿔요 안녕굿모닝 보고싶어

참좋은그대 많이좋아해 안아줘요

활짝웃어요 고백할게요 마음을담아

<연습하기>

02 긴 문장 배치하기

문장의 배치는 가독성과 직결됩니다. 문장을 어디서 어떻게 끊어 쓰고 배치를 하느냐에 따라 가독성이 좋아집니다. 문장 배치는 한 문장으로 다양한 경우의 수를 만들어 연습하는 것이 좋습니다.

직선체 왼쪽정렬

곡선체 가운데정렬

직선체 계단정렬

곡선체 우측정렬

하루하루
좋은 추억으로
살아가요

하루하루
좋은추억으로
쌓아가요

왼쪽정렬

왼쪽에 가상의 선이 하나 있다 생각을 하면서 선에 맞춰서 글씨를 씁니다. 문장을 길게 쓰다 보면 놓치는 것들이 생깁니다. 각도나 공간, 받침 있는 글자 등등 지켜야 할 규칙들이 많고 문장의 배치까지 고민하기에 벅찰 수 있습니다.

이럴 때는 왼쪽 정렬을 사용해보세요. 특히 쓰고자 하는 문장이 길 때는 주저하지 말고 왼쪽의 선에 맞춰서 왼쪽 정렬로 써보세요. 이때도 곡선체는 부드운 획으로 쓰고 직선은 각도에 맞춰서 씁니다.

하루하루
좋은 추억으로
쌓아가요

할 수 있는것들에
최선을 다하자

우리들의
빛나는
순간들을
위해

흐르는
모든 계절을
당신과
함께하고
싶어요

하루하루
좋은 추억으로
쌓아가요

할수있는것들에
최선을 다하자

우리들의
빛나는
순간들을
위해

흐르는
모든 계절을
당신과
함께하고
싶어요

<사인펜 왼쪽정렬 따라쓰기>

하루하루
좋은추억으로
쌓아가요

할수있는것들에
최선을다하자

우리들의
순간들을
위해

하루하루
좋은추억으로
쌓아가요

할수있는것들에
최선을다하자

우리들의
순간을
위해

가운데정렬

가운데를 중심으로 양쪽이 대칭이 되도록 쓰는 배치법입니다. 가장 기본적인 배치법으로 가독성이 제일 좋습니다. 글자수나 글자의 모양새에 따라 글자들의 너비가 달라지기 때문에 처음부터 완벽한 가운데 정렬을 맞추기는 어렵습니다. 항상 단계별로 글씨를 쓴다고 생각해보세요.

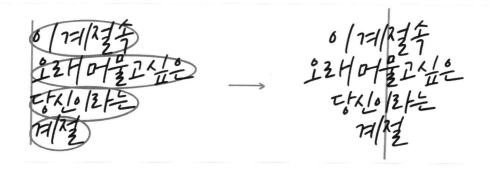

처음부터 가운데 정렬을 맞추기 어렵다면 왼쪽정렬로
먼저 쓰고 줄마다 대략적인 원을 그려보세요.
원의 크기에 따라 어느 위치에서 시작해야 가운데 정렬
이 맞는지 감이 잡힙니다. 혹은 글자 수를 세어 대략적
인 너비의 감을 잡는 것도 방법입니다.

<가운데정렬 따라쓰기>

사랑만할래요
당신과는

사랑만할래요
당신과는

언제든
서로에게
기대자

언제든
서로에게
기대자

우리라면
가능해

우리라면
가능해

너의말에
난녹아

너의말에
난녹아

당신의 마음이
고마워서

당신의 마음이
고마워서

달빛아래
함께
걸어요

달빛아래
함께
걸어요

우리의
결이
같기를

우리의
결이
같기를

이 계절 속
오래 머물고 싶은
당신이라는
계절

이 계절 속
오래 머물고 싶은
당신이라는
계절

우리의
결이
같기를

우리의
결이
같기를

이 계절 속
오래 머물고 싶은
당신이라는
계절

이 계절 속
오래 머물고 싶은
당신이라는
계절

사랑만할래요
당신과는

우리라면
가능해

우리라면
가능해

사랑만할래요
당신과는

이계절속
오래머물고싶은
당신이라는
계절

이계절속
오래머물고싶은
당신이라는
계절

우측정렬

왼쪽정렬과는 반대로 오른쪽에 가상의 선이 있다고 생
각하고 쓰는 배치법입니다. 문장의 시작점을 잘 잡아야
하므로 쓰기에는 다소 어려울 수 있으나 2~3줄의 짧은
문장 쓰기에 좋은 배치법입니다.

하나로
겹친
그림자가
예뻐서

나의
오늘이
행복이길

하나로
겹친
그림자가
예뻐서

나의
오늘이
행복이길

하나로
겹친
그림자가
예뻐서

나의
오늘이
행복이길

하나로
겹친
그림자가
예뻐서

나의
오늘이
행복이길

<사인펜 가운데정렬 따라쓰기>

좀 더 굵은 사인펜으로 큰 글씨를 연습해보세요.

하나로
겹친
그림자가
예뻐서

나의
오늘이
행복이길

너처럼
귀하고
소중한게
또있을까

하나로
겹친
그림자가
예뻐서

나의
오늘이
행복이길

너처럼
귀하고
소중한게
있을까

계단정렬

글자 수가 똑같거나 한 글자 정도 차이 날 때 쓰기 좋은
배치법입니다. 가운데 정렬로 쓸 때 위아래 문장의 길
이가 딱 맞게 끝나면 다소 답답해 보일 수 있습니다. 이
럴 때 첫 번째 줄을 쓰고 두 번째 줄을 쓸 때는 한 칸 뒤
로 미루고 글씨를 씁니다. 서너 줄로 길어지다 보면 한
방향으로 내려가도록 써도 되고 지그재그로 배치를 바
꿔도 좋습니다.

<계단정렬 따라쓰기>

성공에 ◯
◯ 가까이

오늘도 ◯
◯ 그렇게
무사히 ◯

성공에 ◯
◯ 가까이

오늘도 ◯
◯ 그렇게
무사히 ◯

성공에 ◯
◯ 가까이

오늘도 ◯
◯ 그렇게
무사히 ◯

성공에 ◯
◯ 가까이

오늘도 ◯
◯ 그렇게
무사히 ◯

당신의 밤이 ◯
◯ 어지럽지않길

당신의 밤이 ◯
◯ 어지럽지않길

내사랑 너가져

내안에서 평온하길

당신은, 날 들뜨게해

내사랑 너가져

내안에서 평온하길

당신은 날 들뜨게해

당신의 밤이 어지럽지않길

당신의 밤이 어지럽지않길

<사인펜 계단정렬 따라쓰기>

당신은 날 ◯
◯ 들뜨게해

성공에 ◯
◯ 가까이

성공에 ◯
◯ 가까이

당신은 날 ◯
◯ 들뜨게해

오늘도 ◯
◯ 그렇게
무사히

오늘도 ◯
◯ 그렇게
무사히

다양한 줄 바꿈

같은 문장을 쓰더라도 어떻게 줄 바꿈을 하느냐에 따라 모양새도 달라지고 스타일도 달라집니다. 가로로 길게 쓰는 사람들은 가로로만 길게 쓰고 세로로 길게 쓰는 사람들은 세로로만 길게 쓰려고 합니다. 글씨는 습관이기 때문에 쉽게 바꾸기 어렵습니다. 문장의 배치도 마찬가지로 쓰던 구조대로만 쓰려고 하는 경우가 많습니다. 한 문장을 가지고 다양한 줄 바꿈을 통해서 여러 가

지 보기들을 만든 후, 직접 고르다 보면 글씨를 보는 눈 또한 올라갑니다. 줄 바꿈을 다양하게 바꾸는 것 뿐만 아니라 직선과 곡선에 따라서도 다양한 예시를 만들다 보면 더 폭넓게 활용할 수 있습니다.

떠나요, 우리의 시간을 보내요

떠나요, 우리의 시간을 보내요

Q. 글자가 옆으로 갈수록 커지거나 작아져요

A. 일반적으로 오른쪽으로 쓰는 문장이 길어지거나 아
래로 문장이 길어질수록 글자의 크기가 들쭉날쭉한
경우들이 많습니다. 이럴 땐 자음의 크기들을 비슷하
게 맞춘다 생각하며 쓰면 실수를 최대한 줄일 수 있
습니다.

계절의
끝자락
다듬어가도
좋다

계절의 끝자락
다듬어가도 좋다

계절의 끝자락
다듬어가도
좋다

계절의
끝자락
다듬어가도좋다

계절의
끝자락
다듬어가도
좋다

계절의
끝자락
다듬어가도좋다

계절의
끝자락
다듬어가도
좋다

떠나요, 우리의 시간을 보내요

떠나요 우리의 시간을 보내요

떠나요 ◯ ◯ 우리의 시간을 ◯ ◯ 보내요

떠나요, 우리의 시간을 보내요

떠나요, 우리의 시간을 보내요

떠나요 우리의 시간을 보내요

떠나요 ◯ 우리의 시간을 ◯ ◯ 보내요

떠나요, 우리의 시간을 보내요

떠나요, 우리의 시간을 보내요

시작했었던 간절한
마음을 잊지마세요

시작했었던
간절한
마음을
잊지마세요

시작했었던
간절한
마음을
잊지마세요

시작했었던 간절한
마음을 잊지마세요

시작했었던
간절한
마음을
잊지마세요

시작했었던
간절한
마음을
잊지마세요

시작했었던
간절한마음을
잊지
마세요

시작했었던
간절한마음을
잊지
마세요

지금의
이시간들도
다음을 위한
시간들임을

지금의
이시간들도
다음을
위한
시간들임을

지금의
이시간들도
다음을 위한
시간들임을

지금의
이시간들도
다음을 위한
시간들임을

지금의
이시간들도
다음을 위한
시간들임을

지금의
이시간들도
다음을
위한
시간들임을

지금의
이시간들도
다음을 위한
시간들임을

지금의
이시간들도
다음을 위한
시간들임을

<직선체 다양한 줄 바꿈 따라쓰기>

계절의
끌자락
타들어가도
좋다

계절의 끌자락
타들어가도 좋다

계절의 끌자락
타들어가도
좋다

계절의 ◯
◯끌자락
타들어가도 좋다

계절의
끌자락
타들어가도
좋다

계절의 ◯
◯끌자락
타들어가도 좋다

계절의
끌자락
타들어가도
좋다

지금의
이 시련들도
다음을 위한
시간들임을

지금의
이 시련들도
다음을
위한
시간들임을

지금의
이 시련들도
다음을 위한
시간들임을

지금의
이 시련들도
다음을 위한
시간들임을

지금의
이 시련들도
다음을 위한
시간들임을

지금의
이 시련들도
다음을
위한
시간들임을

지금의
이 시련들도
다음을 위한
시간들임을

지금의
이 시련들도
다음을 위한
시간들임을

시작했던 간절한
마음을 잊지마세요

시작했던
간절한
마음을
잊지마세요

시작했던
간절한마음을
잊지
마세요

시작했던 간절한
마음을 잊지마세요

시작했던
간절한
마음을
잊지마세요

시작했던
간절한마음을
잊지
마세요

떠나요, 우리의
시간을
보내요

떠나요
우리의 시간을
보내요

떠나요
우리의
시간을
보내요

떠나요, 우리의
시간을 보내요

떠나요, 우리의
시간을
보내요

떠나요
우리의 시간을
보내요

떠나요
우리의
시간을
보내요

떠나요, 우리의
시간을 보내요

계절의끝자락
타들어가도
좋다

계절의끝자락
타들어가도
좋다

계절의 끝자락
타들어가도 좋다

계절의
끝자락
타들어가도
좋다

지금
이 시련들도
다음을 위한
시간들임을

지금이 시련들도
다음을 위한
시간들임을

지금이 시련들도
다음을 위한
시간들임을

지금
이 시련들도
다음을
위한
시간들임을

시작했던
간절한
마음을
잊지마세요

시작했던 간절한
마음을 잊지마세요

시작했던
간절한
마음을
잊지마세요

시작했던
간절한
마음을 잊지마세요

떠나요○
○우리의
시간을○
○보내요

떠나요, 우리의
시간을
보내요

떠나요
우리의 시간을
보내요

떠나요 우리의
시간을 보내요

LESSON 05,

글씨에 변화 주기

글자에 몇 가지 변화를 주는 것만으로도 다양한 스타일 표현이 가능합니다. 두께 조절이 어려운 펜 손글씨에서 가장 쉽게 변화를 주는 방법을 익혀보세요.

오늘은
생각보다
괜찮은
하루였어요

손글캘리그라피

01 곡선 스타일의 변화

곡선체는 부드러움과 귀여운 느낌을 많이 주는 글씨체입니다. 기존의 곡선체에서 자음의 크기를 키워 가분수 스타일로 바꿔주고 글자 안의 공간도 짜임새 있게 붙여서 써주는 또 다른 곡선 스타일의 글씨를 만들어보세요.

곡선캘리 → 곡선캘리

귀여운 캐릭터들을 보면 머리가 큰 경우가 많이 있습니다. 글씨도 마찬가지로 머리가 커지면 글씨가 훨씬 귀여워 질 수 있어요. 자음과 모음 사이의 간격도 타이트하게 붙여주고 모음을 작게 써보세요. 모음이 작아지면 자연스럽게 머리가 커 보이면서 가분수처럼 보입니다. 받침은 작게 넣어주세요.

가 나 다 라 마 바 사 아 자 차 카 타 파 하

거 너 더 러 머 버 서 어 저 처 커 터 퍼 허

기 니 디 리 미 비 시 이 지 치 키 티 피 히

게 네 데 레 메 베 세 에 제 체 케 데 페 헤

구 누 두 루 무 부 수 우 주 추 쿠 두 푸 후

고 노 도 로 모 보 소 오 조 초 코 도 포 호

그 느 드 르 므 브 스 으 즈 츠 크 드 프 흐

다이어리 신정 새해 설날 삼일절 선거 식목일 근로자의날

어린이날 어버이날 부처님오신날 스승의날 현충일 제헌절

광복절 추석 개천절 한글날 성탄절 크리스마스 대체공휴일 생일

결혼기념일 입학 개학 방학 졸업 아침 점심 저녁 월 화 수 목 금 토 일

날씨 맑음 흐림 비 눈 해야할일 첫째주 둘째주 셋째주 넷째주 다섯째주

일월 이월 삼월 사월 오월 유월 칠월 팔월 구월 시월 십일월 십이월

감사합니다 사랑합니다 좋아합니다 함께해 즐거워 반가워

문장이 길어지면 놓치는 것들이 많으니 집중하는 것이 중요합니다.
연필, 프러스펜, 볼펜으로 따라 써보세요.

기억은
다른 기억들로 덮어
시간을
되돌릴 순 없으니

오늘이 아쉽지 않게
사랑할게요

무엇보다
당신을
아낍니다

행복을
놓치지 마세요

당신의 노력이
헛되지 않았음을

나의 시간을
당신을 위해

오지 않은
미래에 대한
걱정들로, 나를
괴롭히지 마세요

사랑하게되서
참기뻐

급하게
생각할거없어
네게도
피어나는
순간이올거야

내모든시간을
당신을위해
당신과함께
쓰고싶어요

오래도록
고마워

모든일부에
감사드립니다

여행을
떠나요

힘들때면
언제고
돌아와

02 직선 스타일의 변화

직선 스타일은 길이 조절을 해주면 좀 더 멋스럽고 속도감이 있어 보입니다.
받침과 모음의 길이를 조절해보세요.

행복 → 행복
부엌 → 부엌

인연 → 인연
꽃밭 → 꽃밭

받침의 길이 조절

ㄱ 은 세로로 길게 길이 조절이 가능한 글자입니다. 옆으로 넓게 쓰면 글자가 거대해 보일 수 있습니다. 세로로 대각선 각도를 잘 맞춰서 길게 내려주세요.

ㄱ 에서 획을 추가하면 ㅋ 이 됩니다. ㅋ 이 받침으로 들어오는 경우는 드물지만, 길이 조절이 가능하다는 점은 알아두세요.

ㄴ 은 가로로 길게 길이 조절이 가능한 글자입니다. ㄱ 과는 달리 옆으로 길게 뻗기 때문에 받침으로 쓰이는 경우에 변화를 줄 수 있습니다. 옆 글자가 있는 경우 옆 글자에 방해되지 않게 주의해서 써주세요.

ㄷ 과 ㅌ 받침으로 끝나는 글자는 많지 않지만 마찬가지로 길이 조절이 가능하다는 점은 알아두세요.

ㄹ 은 두 가지 스타일로 길이 조절이 가능합니다. 첫 번째는 옆으로 길게 변화를 줄 수 있습니다. ㄹ 받침으로 끝나는 경우, 옆으로 길게 써주세요. 두 번째는 ㄹ을 세로로 좀 더 길게 써주는 방법입니다. 특히 ㄹ 받침이 연속으로 들어오는 경우 두 가지 스타일을 잘 선택하여 길이를 조절 해주세요.

ㅁ, ㅂ, ㅍ 은 마지막 획을 옆으로 길게 쓸 수 있습니다. 마찬가지로 옆에 글자가 오는 경우에는 너무 길어지지 않게 써주세요.

ㅅ, ㅈ, ㅊ 은 받침으로 들어올 때 앞쪽의 획을 길게 뻗어 써줄 수 있습니다. 이때는 앞의 획만 길게 뻗어주세요. 물론 뒤의 획도 길게 써줄 수 있지만 앞뒤로 글자가 오면 방해가 될 수 있습니다. 앞의 획만 길게 쓰면 앞뒤 글자를 방해할 일이 적어집니다.

모음의 길이 조절

모음은 세로, 가로 모두 길게 표현이 가능합니다. 무조건 다 길게 하는 것이 아니라 리듬감을 만들어주는 것이 포인트입니다. 모음의 어떤 부분을 길게 하느냐에 따라서 다양한 리듬감이 만들어집니다. 단어일 때보다 문장을 쓸 때 아래 어떤 문장이 오느냐, 옆에 어떤 글자가 오느냐에 따라 길이 조절 가능 여부가 달라질 수 있으니 단계별로 체크하면서 써보는 것이 좋습니다.

03 변화 주면서 단어 써보기

받침과 모음 길이 조절에 유의하여 단어를 써보세요. 다이어리 컨셉 단어들을 연습해보고 직접 스케줄러나 일기 등에 활용해보세요.

행복 강도 국수 국장 노력 착각 착각 다락

눈 인연 산 위안 연인 돈 끝

풀 풀 달 달 양말 양말 치솔 발랄 발랄 동물

맘 봄 김밥 잠 초입 잎 늪

빗 빗물 빗물 맛소금 빛 빛 꽃

사과 사과 피자 피자 테니스 테니스

기러기 기러기 우리 우리 우유 우유 케이크 케이크

사랑 사랑 사랑 가치 가치 의리 의리

다이어리 신정 새해 설날 삼일절 선거 식목일

근로자의날 어린이날 어버이날 부처님오신날

스승의날 현충일 제헌절 광복절 추석 개천절

한글날 성탄절 크리스마스 대체공휴일 생일

결혼기념일 입학 개학 방학 졸업 아침 점심 저녁

날씨 맑음 흐림 비 눈 해야할일 월 화 수 목 금 토 일

첫째주 둘째주 셋째주 넷째주 다섯째주

일월 이월 삼월 사월 오월 유월 칠월

팔월 구월 시월 십일월 십이월

함께해 즐거워 반가워 감사합니다 감사합니다

사랑합니다 사랑합니다 좋아합니다 좋아합니다

04 변화 주면서 문장 써보기

문장 쓰기를 할 때에는 문장의 배치, 줄 바꿈에 따라서 스타일이 달라질 수 있으니
다양한 배치와 줄 바꿈을 함께 연습해보세요.

무엇보다
당신을
아낍니다

오늘이 아쉽지 않게
사랑할게요

당신의 노력이
헛되지 않았음을

나의 시간을
당신을 위해

사랑하게 되서
참 기뻐

여행을
떠나요

행복을
놓치지 마세요

힘들땐
언제고
돌아와

오래도록
고마워

모든 안부에
감사드립니다

기억은
다른 기억들로 덮어
시간을
되돌릴 순 없으니

오직 인생을
미래에 대한
걱정들로
나를
괴롭히지 마세요

급하게
생각할 거 없어
네게도
피어나는
순간이 올 거야

내 모든 시간을
당신을 위해
당신과 함께
쓰고 싶어요

05 도구로 변화 주기

프러스펜과 사인펜 두 가지 도구를 활용해서 문장에 변화를 주세요. 작은 글씨는 프러스펜으로 큰 글씨는 싸인펜으로 씁니다.

곡선체

직선체

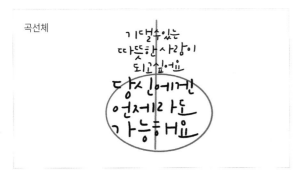

글자의 자형에 따라 달라 보일 수도 있지만 어떤 도구를 쓰느냐에 따라 다양하게 변화를 줄 수 있습니다. 다양한 도구들 중에서 프러스펜과 함께 사용하기 좋은 추천 도구는 사인펜입니다.

사인펜은 프러스펜보다 두께감이 있기 때문에 조금 더 크게 쓰는 것이 중요합니다. 긴 문장을 쓰다 보면 어떤 부분이 중요한지 놓치는 경우가 많은데 이럴 때 여러

도구를 같이 활용하면서 글씨를 써보세요. 중요하다고 생각되는 단어 혹은 문장을 사인펜으로 크게 써보면 한 가지 도구로 쓰는 것보다 문장의 주목성이 확연히 달라집니다.

문장의 다양한 배치뿐만 아니라 두 가지 이상의 도구를 사용하여 변화를 주는 것 또한 방법입니다.

언젠간
갖게될거야
내꿈도

내 마음은
늘 그대에게로
향해열려요

언젠간
갖게될거야
내꿈도

내 마음은
늘 그대에게로
향해
열려요

퇴근 후, 손글씨 {LESSON 05. 글씨에 변화 주기}

기억을
다른기억들로
덮어
시간을
되돌릴순없으니

행복을
놓치지마세요

오늘이야숩지않게
사랑할게요

당신의노력이
헛되지않았음을

나의시간을
당신을위해

오지 않을
미래에 대한
걱정들로
나를
괴롭히지 마세요

무엇보다
당신을
아낍니다

힘들 때면
언제고
돌아와

급하게
생각할 거 없어
네게도
피어나는
순간이 올 거야

<사인펜으로 직선 스타일의 변화 따라쓰기>

좀 더 굵은 사인펜으로 큰 글씨를 연습해보세요.

사랑하게되서
참기뻐

오늘이 아쉽지 않게
사랑할게요

무엇보다
당신을
아낍니다

힘들때
언제고
돌아와

오지 않을
미래에 대한
걱정들로 나를
괴롭히지
마세요

급하게
생각할거없어
네게도
피어나는
순간이 올거야

오래도록
고마워

당신의 노력이
헛되지 않았음을

모든 안부에
감사드립니다

행복을 놓치지
마세요

기억은
다른 기억들로 덮어
시간을 되돌릴 순
없으니

내 모든 시간을
당신을 위해
쓰고
싶어요

06 다양하게 응용해보기

작은 글씨는 프러스펜이나 볼펜으로, 큰 글씨는 사인펜으로 써보세요. 같은 문구도 배치, 변화, 줄 바꿈을 통해 색다른 느낌을 줄 수 있습니다. 다양한 예문을 따라 써보세요.

#좋은 말로 시작하는 하루 사랑해

보고싶은 마음을
글로 쓴다면
너의 이름으로
가득찰거야

보고싶은 마음을 글로 쓴다면
너의 이름으로 가득찰거야

보고싶은마음을 글로 쓴다면
너의,이름으로 가득찰거야

보고싶은
마음을 글로
쓴다면
너의이름으로
가득찰거야

보고싶은 마음을
글로 쓴다면
너의 이름으로
가득찰거야

보고싶은
마음을
글로 쓴다면
너의이름으로
가득찰거야

#겁낼 거 없어 내 손을 잡아 용기 내도 괜찮아

겁낼거없어
내손을잡아
용기내도괜찮아

겁낼거없어, 내손을잡아
용기내도 괜찮아

겁낼거없어, 내손을잡아
용기내도 괜찮아

겁낼거없어
내손을잡아
용기내도
괜찮아

겁낼거없어, 내손을잡아
용기 내도 괜찮아

내게 건넨 다정함이 여기까지 오도록 만들었어요

내게 건넨 다정함이
여기까지 오도록
만들었어요

내게건넨
다정함이
여기까지
오도록
만들었어요

내게건넨
다정함이
여기까지
오도록
만들었어요

내게건넨
다정함이
여기까지오도록
만들었어요

내게건넨
다정함이
여기까지
오도록
만들었어요

내게건넨
다정함이
여기까지
오도록
만들었어요

#밤을 지키는 달처럼 너의 곁을 지킬게

밤을 지키는 달처럼
너의 곁을 지킬게

밤을 지키는
달처럼
너의곁을
지킬게

밤을 지키는 달처럼
너의곁을
지킬게

밤을 지키는
달처럼
너의곁을
지킬게

밤을지키는
달처럼
너의곁을
지킬게

밤을 지키는달처럼
너의곁을
지킬게

퇴근 후, 손글씨 (LESSON 05. 글씨에 변화 주기)

너를 위해서라면
무엇이든 할수있어

너를위해서라면
무엇이든
할수있어

너를 위해서라면
무엇이든 할수있어

너를 위해서라면
무엇이든 할수있어

너를 위해서라면
무엇이든 할수있어

너를
위해서라면
무엇이든
할수있어

#점차 하나의 색으로 물들어가는 우리가 되길

퇴근 후, 손글씨 (LESSON 05. 글씨에 변화 주기)

내가아끼는것중
당연최고인 너

내가아끼는것중
당연최고인. 너

내가아끼는것중
당연최고인, 너

내가아끼는것중
당연최고인. 너

내가아끼는것중
당연최고인, 너

내가아끼는것중
당연최고인. 너

내가
아끼는것중
당연
최고인
너

내가
아끼는것중
당연
최고인
너

건강한 오늘이 힘찬 내일을 만들어요

건강한
오늘이
힘찬 내일을
만들어요

건강한 오늘이
힘찬 내일을 만들어요

건강한 오늘이
힘찬 내일을
만들어요

건강한 오늘이
힘찬 내일을
만들어요

건강한 오늘이
힘찬 내일을
만들어요

#어때요? 같은 계절을 보내는 게

어때요?
같은 계절을
보내는게

어때요?
같은계절을
보내는게

어때요____?
같은 계절을 보내는게

어때요?
같은계절을
보내는게

어때요?
같은계절을
보내는게

어띠어요?
같은계절을 보내는게

어띠어요?
같은
계절을
보내는게

어때요? 같은계절을 보내는게

어때요? 같은계절을 보내는게

LESSON 06,

일상에
손글씨 녹이기

실생활에서 손글씨를 응용할 수 있는 다양한 방법을 소개합니다. 배운 것을 활용하는 것만큼 좋은 습관이 되는 방법은 없습니다. 아직 뭔가를 만든다는 것이 부담될 수도 있지만, 충분히 해볼 수 있는 것들이니 마음에 드는 아이템부터 도전해보세요. 각 계절을 테마로 활용할 수 있는 도안도 제공하니 손쉽게 만들 수 있어요.

01 엽서 만들기

제일 손쉽게 활용해볼 수 있는 아이템은 엽서입니다. 엽서 종이는 켄트지 180g A6 크기의 종이를 추천합니다. 연습을 할 때는 A4용지를 두 번 접어 연습 후에 엽서에 써보세요. 처음 엽서에 글씨를 바로 쓰는 것이 부담스럽다면 연필로 연하게 가이드라인을 그려두고 해보는 것도 좋습니다.

퇴근 후, 손글씨 {LESSON 06. 일상에 손글씨 녹이기}

02 드라이플라워, 압화 활용하기

드라이플라워나 압화를 이용하여 손글씨 주변의 비어있는 공간을 채워보세요. 드라이플라워는 입체감이 있는 관 액자에 넣어 활용할 수 있고 압화는 일반액자 혹은 엽서에도 활용하기 좋습니다.

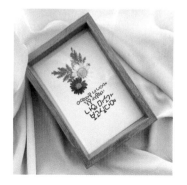

03 카드 만들기

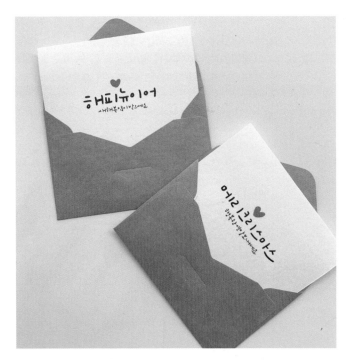

카드는 켄트지 180g 종이의 A6 사이즈 또는 A5를 추천합니다. 종이의 절반을 칼등으로 칼선을 그어주면 종이접기가 수월해집니다. 직접 원하는 내용의 카드를 만들어보세요.

04 원고지, 선 그리기

아날로그 느낌을 살려주거나 중요한 부분의 포인트를 주는 방법으로 손쉽게 할 수 있는 방법입니다. 디테일한 그림을 그리기 어렵다면 한, 두 줄 정도 포인트만 주어도 좋습니다.

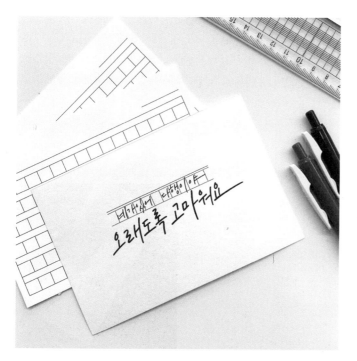

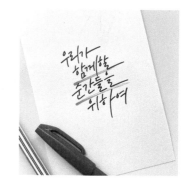

05 봉투 만들기

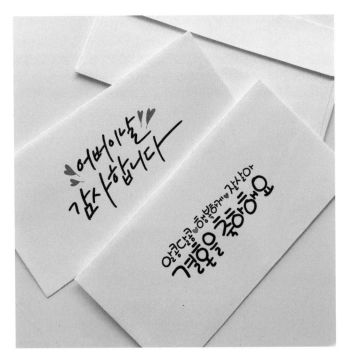

무지 봉투에 글씨를 직접 써서 원하는 봉투를 만들어 보세요. 한가지 펜이 아니라 두께감이 있는 사인펜도 같이 사용하는 것을 추천합니다. 메인 글귀와 서브 글귀처럼 봉투를 풍성하게 채울 수 있어요.

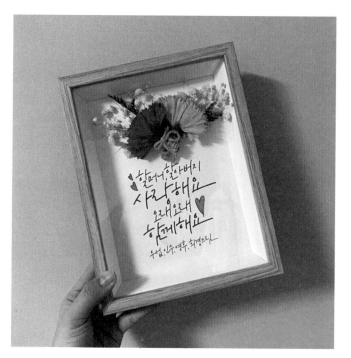

06 액자 만들기

액자는 돌잔치나 집들이 선물로 좋은 아이템입니다. 정성이 들어간 선물이 필요하다면 손글씨 액자만큼 좋은 게 없어요. 글씨만 넣기 애매하다면 드라이플라워, 압화를 활용해보세요.

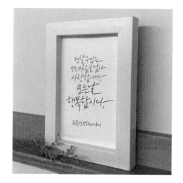

07 오브제로 활용하기

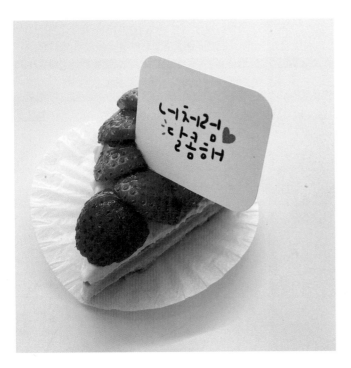

예쁘게 써 둔 글씨를 종이로만 간직하는 것이 아니라 사진으로 기록하는 방법도 좋아요. 문장에 따라 어울리는 글씨가 있듯이 문장마다 어울리는 분위기가 있습니다. 여행에 관련된 문장은 여행지에서 찍어보거나 꽃에 관련된 문장은 꽃과 찍어보세요.

퇴근 후, 손글씨 {LESSON 06. 일상에 손글씨 녹이기}

여행을 갈 때도 계획을 세우는 사람이라면 여행지의 이름을 적어가서 여행지를 배경으로 사진을 남길 수도 있고, 누구와 어디를 갔는지 인증샷처럼 기록을 남길 수도 있어요.

08 마카로 꾸며보기

플라스틱이나 유리 소재에도 충분히 쓸 수 있는 마카로 다양하게 꾸며보세요. 마카는 포스카마카, 에딩 페인트마카, 모나미 데코마카를 추천합니다. 영구적이진 않지만 나만의 굿즈를 손쉽게 만들어보기에는 딱 좋아요.

퇴근 후, 손글씨 [LESSON 06, 일상에 손글씨 녹이기]

09 무지 아이템 활용하기

아무 장식도 없는 무지로 된 아이템들에 손글씨를 넣으면 하나의 멋진 굿즈가 될 수 있습니다. 가볍게는 노트나 무지 스티커부터 만들어보세요. 마카를 함께 쓰면 문구 뿐만 아니라 더 다양한 범위의 아이템까지 만들 수 있습니다.

10 다양한 종이 활용하기

일반적인 노트나 A4 용지에만 연습하는 것이 아니라 포스트잇이나 종이를 접어서 활용하거나 엽서를 잘라 폴라로이드처럼 만들어서 활용해보는 것도 다양한 손글씨 표현 방법 중 하나입니다. 다양한 종이를 꾸며보세요.

퇴근 후, 손글씨 {LESSON 06. 일상에 손글씨 녹이기}

내 글씨가 아직 부족하다는 생각으로 걱정하고 미루기만 하다 보면 실력은 늘지 않습니다. 많이 써보는 것도 중요하지만 더 중요한 것은 내가 쓰는 글씨들을 오랜 취미로 남을 수 있도록 다양하게 활용을 해보는 것입니다.

손글씨는 많은 사람들이 가볍게 시작해서 흐지부지 끝나는 경우가 많습니다. 하지만 오랜 시간 가장 가까운 곳에서 스며들어 오래 남을 수 있는 좋은 친구 같은 취미가 될 수 있어요.

행복한 오늘을 기록해보세요. 이제 여러분의 손끝으로 쓰여질 손글씨를 응원합니다.

11 활용하기 좋은 도안

각 계절에 활용하기 좋은 문구 도안을 제공합니다. 꾸준히 연습하여 다양하게 활용해보세요. 작은 글씨는 프러스펜이나 볼펜으로, 큰 글씨는 사인펜으로 씁니다.

#봄에 건네는 이야기

산책하기 좋은 날이에요
꽃잎 날리는 길을
함께 걸어요

겨울을
건너
봄의
곁으로

꽃도 당신도
피어나길
함께

존중과 사랑을 담아
어버이날
감사합니다

사랑하는 딸
언제나
네 편이란다

존경의 마음을 담아
선생님
고맙습니다

사랑하는 아들
언제나
응원한단다

묵혀둔 고민들이
소나기처럼
쏟아져버리길

비가올수있으니
우산꼭챙겨요

무더운 여름도
언젠간 지나가

여름
안에서

어디든
떠나봐요

시원한 바람이
코끝을 스치는
계절

바람따라
구름따라

휴가를 떠나요
어디로든
함께라면
난, 좋아

풍성한 한가위
보내세요

멀리 있어도
마음은
늘 곁에

온 가족이 모두
즐거운 추석
보내세요

서서히
물들어갑니다

가을에
서서
그대 2/2
기다2=이음

누군가 그리워지는
뒤돌아보게하는
미련이 많은 계절

물들어가는 시절 가을

날이 많이 춥습니다
따뜻하게
입고다녀요

달콤한 순간들이
오래도록
함께하길

모두가 함께하는
즐거운 성탄절
보내시길 바래요

새해 복 많이 받고
올 한해는 좋은 일만
가득하길 바래요

올해는 나의 해

올 한해도 수고했어요
내년에 더 행복합시다

퇴근 후, 손글씨

초판1쇄 인쇄 2022년 01월 25일
초판1쇄 발행 2022년 02월 10일

지은이 손끝캘리 김희경
펴낸이 최병윤
편 집 이우경
펴낸곳 리얼북스
출판등록 2013년 7월 24일 제2020-000041호
주소 서울시 서대문구 증가로30길 29-2
전화 02-334-4045 팩스 02-334-4046

종이 일문지업
인쇄 수이북스

잘못 만들어진 책은 구입하신 서점에서 바꾸어 드립니다.
독자 여러분의 소중한 원고를 기다립니다(rbbooks@naver.com)